C'
EST
LA
VIE

SAXOPHONE
BOOK 2

薩克斯風
基礎教材2

目錄

從一顆音開始，一步一步建立您的吹奏能力。

薩克斯風 基礎教材系列 綜合了筆者國外求學學習到的知識和演奏方法，以及教學上學生遇到的問題與困境，是一部為所有薩克斯風學習、演奏與教學者所寫的學習指南。

本書提供吹奏薩克斯風需要的基本觀念與音樂知識，從最單純、基本的一個音開始，透過一個個不同的單元，循序漸進的引導您從入門到進階。

第一冊，學習者能夠認識薩克斯風的按鍵與指法，以及最基本的吹奏概念，只要確實實踐書中的每一例練習，就能輕鬆達到一定水準的演奏能力。

第二冊，進階到更深入的觀念、按鍵上的活用以及練習更細緻的控制能力，並將薩克斯風上會運用到的特別技巧一一講解，並解說如何運用這些技巧，增添音樂上的色彩。

完成本系列的進度，加上每日的練習，一定能為您的音樂旅程增添更多趣味與豐富的色彩。

程森杰

12 歲開始學習薩克斯風由陳正強老師啟蒙後師事顏慶賢老師，畢業於新莊國小、重慶國中、華江高中，在校期間皆為管樂團成員，2006 年服役於國防部示範樂隊，2008~2014 年赴法學習薩克斯風獨奏及教學方法，師事 Daniel Gremelle 教授與日裔法籍千春勒馬璽教授，留法期間曾參與多種形式演出，例：獨奏、室內樂、現代樂團、爵士樂隊、交響樂團、管樂團 .. 等，演奏薩克斯風的足跡遍及台灣、法國、德國、瑞士、中國 .. 等國家。

學歷
法國瑪爾梅森音樂院 (CRR de Rueil-Malmaison) 最高文憑
法國聖歌音樂院 (schola cantorum) 最高文憑

現職：
台北市立交響樂團管樂團薩克斯風首席
齊格飛愛樂管樂團薩克斯風首席
3 缺一薩克斯風四重奏團員
林口社大、中正社大講師
各級學校樂團薩克斯風老師

陳柏璇

美國北德州大學薩克斯風演奏碩士
副修管樂指揮

畢業於輔仁大學，之後前往美國德州就讀北德州大學音樂研究所 (UniversityofNorthTexas) 主修 古典薩克斯風演奏、副修管樂指揮，師事薩克斯風教授 Dr.EricNestler，並積極參與室內樂演出。 陸續於美國、台北、台南等地舉辦個人薩克斯風獨奏會。2015 年贏得北德州大學協奏曲比賽並 與 UNT Symphony Orchestra 合作演出協奏曲。

演奏方面外，也積極參與國際間交流活動，曾於 2014，2015 年於北美薩克斯風年會 (NASA) 與薩克斯風風四重奏 CrossStrait 共同演出。2016 年也於嘉義市舉辦的首屆亞洲薩克斯風年會中演出 多場音樂會，亦曾參與高雄市立交響樂團演出。2017 年起和三位留法演奏家組成薩克斯風四重奏，曾於國家音樂廳，靜宜大學，寒舍艾美酒店等多個場合演出。2019 年榮獲美國金獎音樂比賽第一名並受邀至紐約卡內基廳演出。

曾任教於台北美國學校，南港高工等校。目前任教於台北市中正國中、康橋雙語學校、三多國小、廣達電腦、林口社區大學等單位。

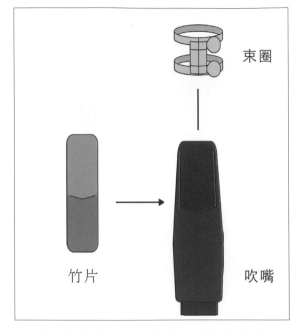

束圈

竹片　　　　　吹嘴

吹嘴

頸管

管身

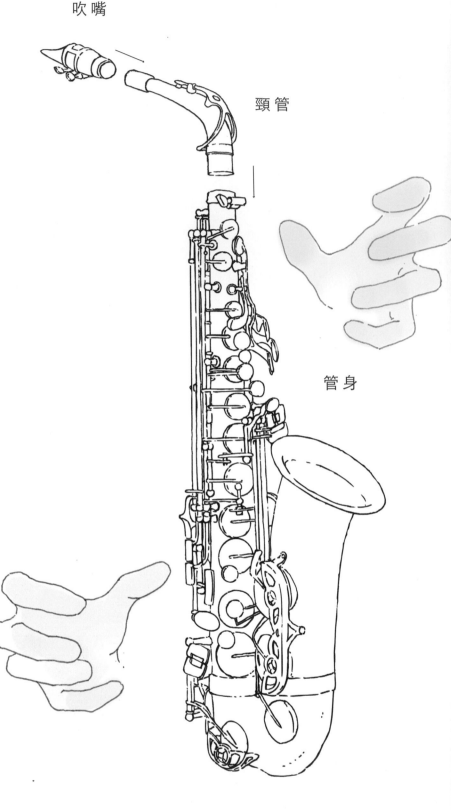

1.竹片放置吹嘴上，竹片前緣與吹嘴前端切齊

2.將束圈套上吹嘴

3.將吹嘴轉進頸管，並將頸管裝上管身

4.樂器掛上背帶，調整至適當高度，開始吹奏

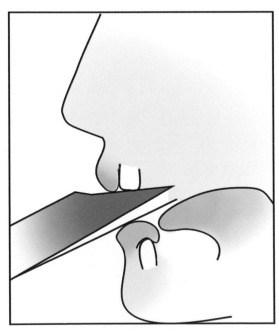

1.上齒輕靠吹嘴前緣約三分之一至一半

2.下唇輕包覆於下牙齒

3.發出"屋"或"ㄩ"的嘴型使肌肉均勻施力於吹嘴

4.像呼吸一樣將氣呼進吹嘴，發出聲音

$\frac{2}{2}$ 拍：二分音符為一拍，一小節兩拍。

$\frac{4}{4}$ 拍與 $\frac{2}{2}$ 拍的差異：小節內拍子總和是一樣的，但會因為打兩拍（𝅗𝅥 為一拍）與打四拍（𝅘𝅥 為一拍）產生不一樣的律動。

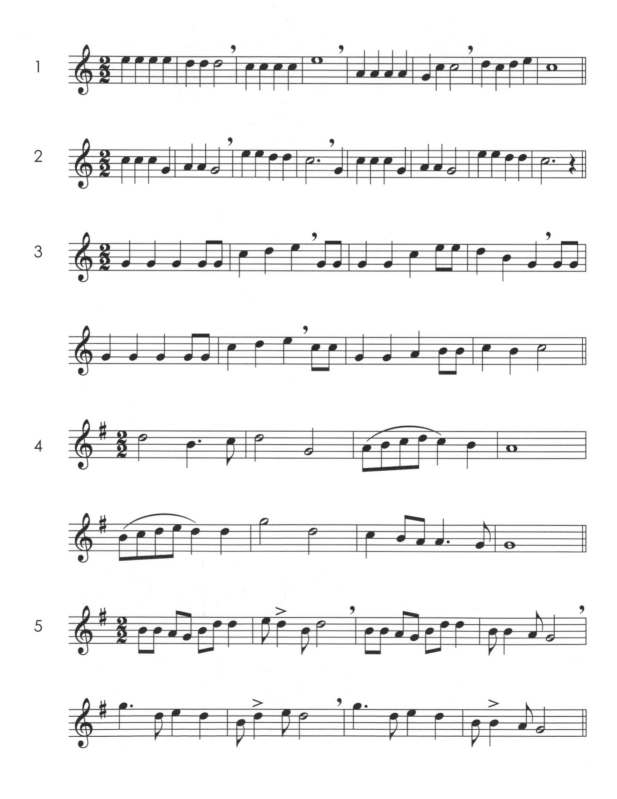

聖者進行曲

宗教歌曲

小印地安人

兒歌

老先生

兒歌

複拍子的練習：

在一開始練習複拍子的時候，我們可以先試著以八分音符為一拍來練習，再試著用

複點四分音符 ♩. = ♪♪♪ 來練習，並保持著「三連音」的律動。

小 溪 的 呼 喚

兒歌

單拍子與複拍子：

單拍子：拍點由兩個八分音符組成，通常以四分音符為一拍。

例如：$\frac{2}{4}$、$\frac{3}{4}$、$\frac{4}{4}$。

複拍子：拍點由三個八分音符組成，通常以複點四分音符為一拍。

例如：$\frac{3}{8}$、$\frac{6}{8}$、$\frac{12}{8}$。

回 憶

選自音樂劇 "貓"

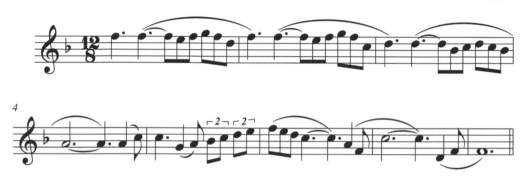

你 是 否 聽 見 人 們 的 聲 音

選自音樂劇 "悲慘世界"

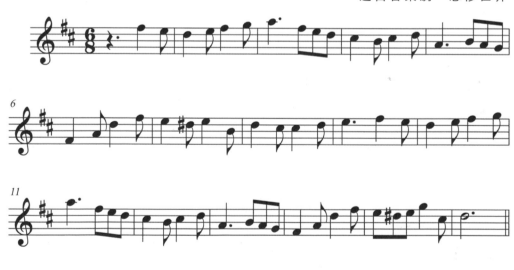

狄 萊 拉

Les Reed

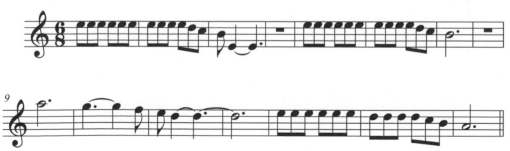

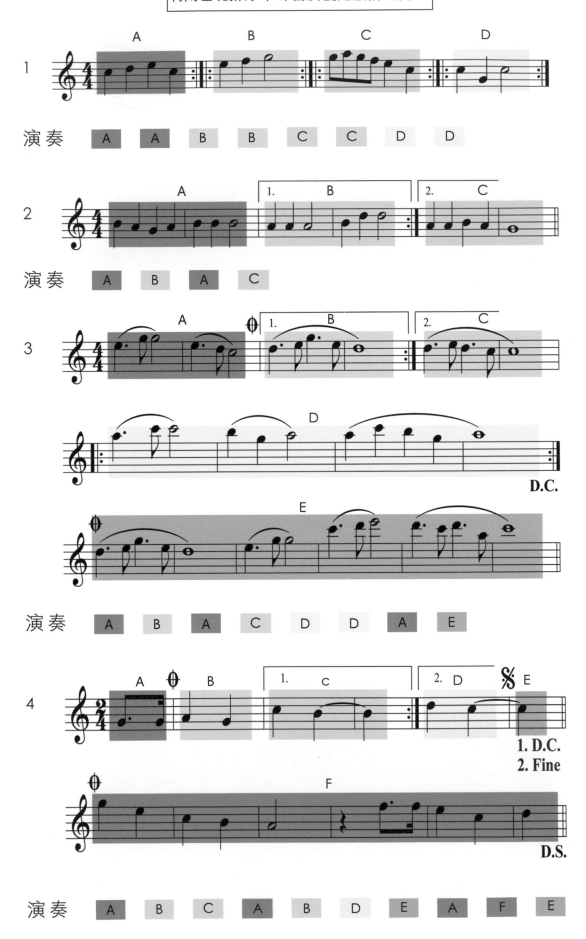

康 康 舞 曲

J.Offenbach

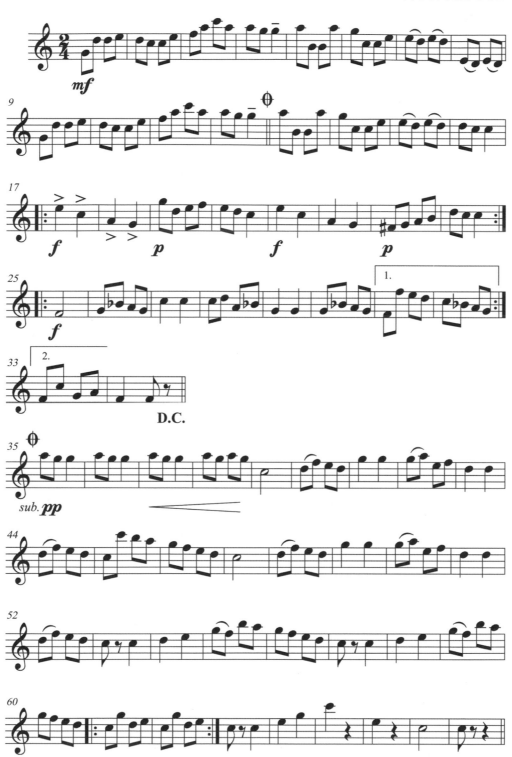

D.C. 反覆到開頭

D.S. 反覆到 𝄋 記號

小調：每個大調音階都有一個關係的小調音階（和這個大調音階擁有共同升降音的小調音階），將大調音階的第六音當成其小調的主音形成「自然小調音階」，將自然小調音階的第七音升高半音則形成「和聲小調音階」，再將第六音也升高半音就形成了「旋律小調音階」。

通常以小調音階寫成的音樂多帶著哀傷的感覺。

自然小調

和聲小調

旋律小調

兩 隻 老 虎

兒歌

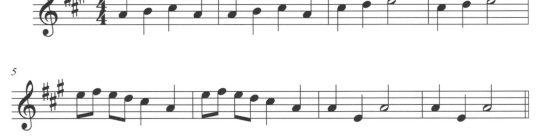

5

第 一 號 交 響 曲 片 段

G.Mahler

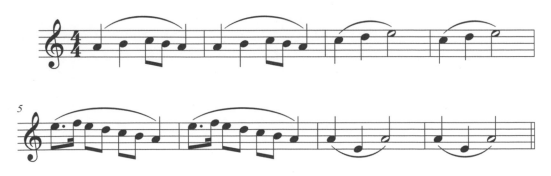

5

償 還

三木 剛

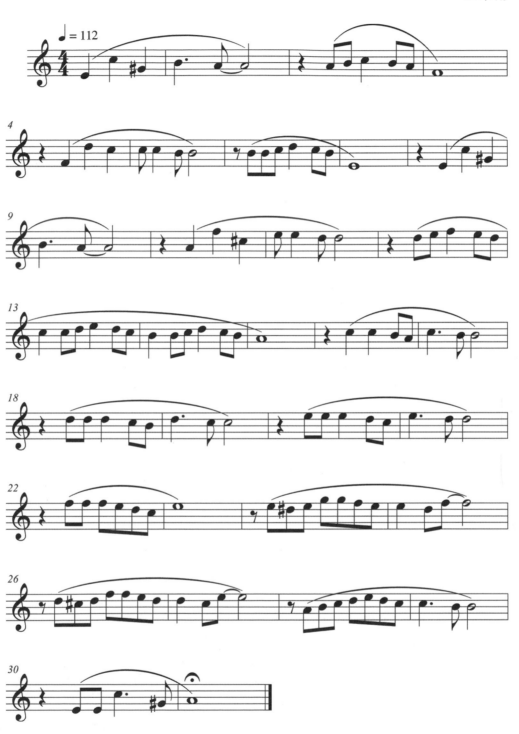

裝飾音分下列五種：

譜上標示　　　演奏方式

1. 倚音、碎音

（Appoggiature / Acciaccature）

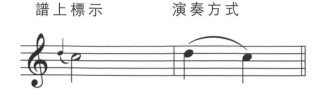

注意臨時記號

譜上標示　演奏方式

2. 震音（Trill / Trillo）

注意調性

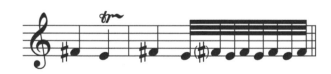

譜上標示　　　演奏方式

3. 顫音（Tremolo）

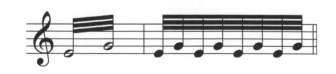

因樂器限制，同音顫音需使用特別指法：

Sol + Tf 鍵

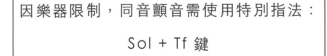

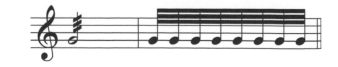

譜上標示　　演奏方式

4. 漣音（Mordant）

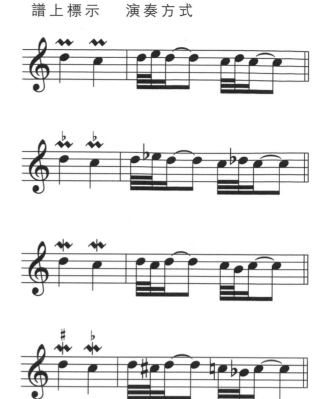

譜上標示　　　演奏方式

5. 迴音（Grupperto）

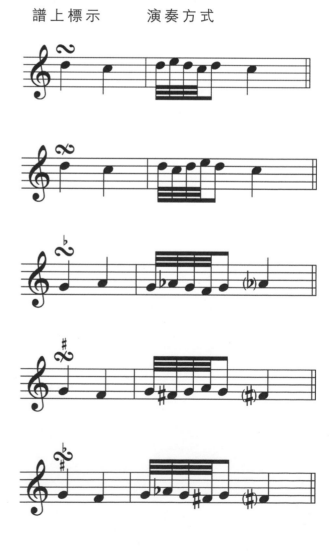

裝飾音隨著不同時期及風格的
音樂都略有不同，此單元提供
較常見的演奏方式給大家參
考。

我 心 永 恆

選自電影"鐵達尼號"

譜上標示

演奏方式

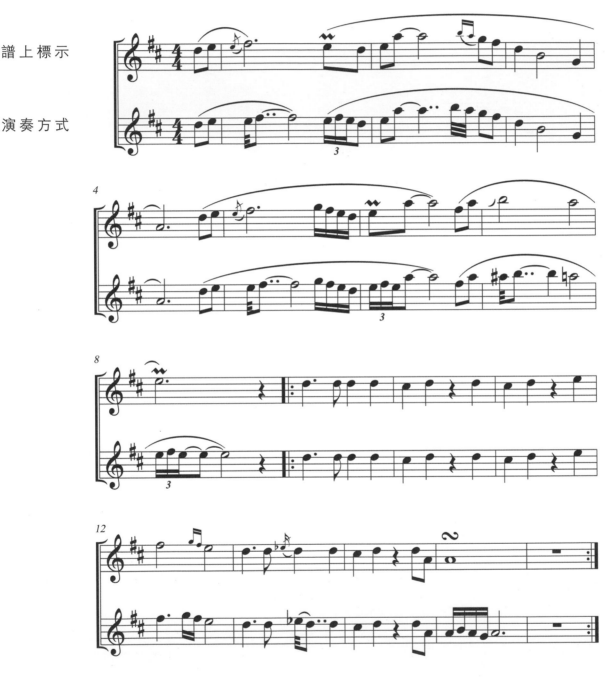

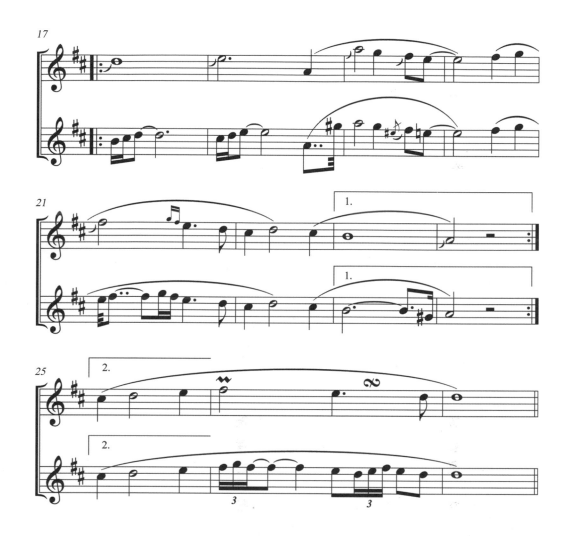

装飾奏的演奏詮釋在於個人對音樂的
感受，可依照個人喜好做調整。

薩克斯風在遇到一些音型時，可利用替代指法讓吹奏更容易。

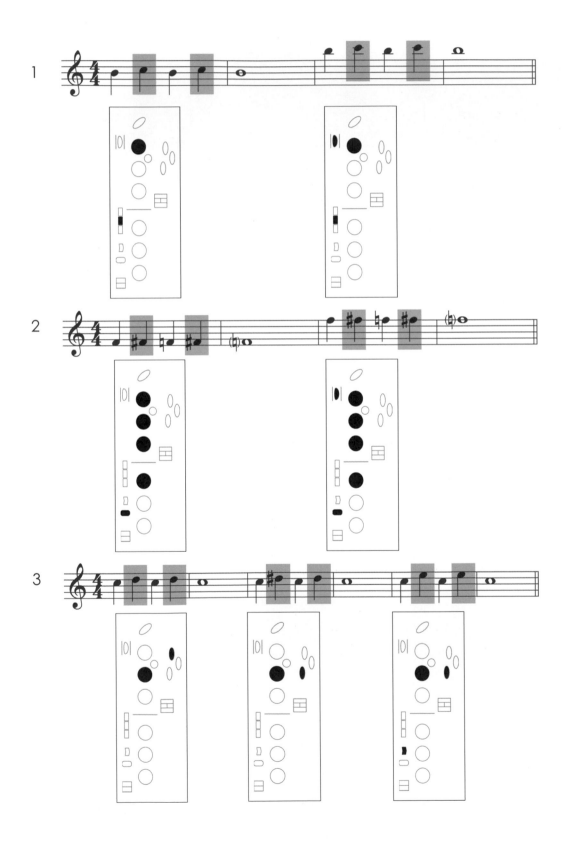

在利用替代指法時，要注意音色和
音準的控制，某些指法只適合用在
小聲。

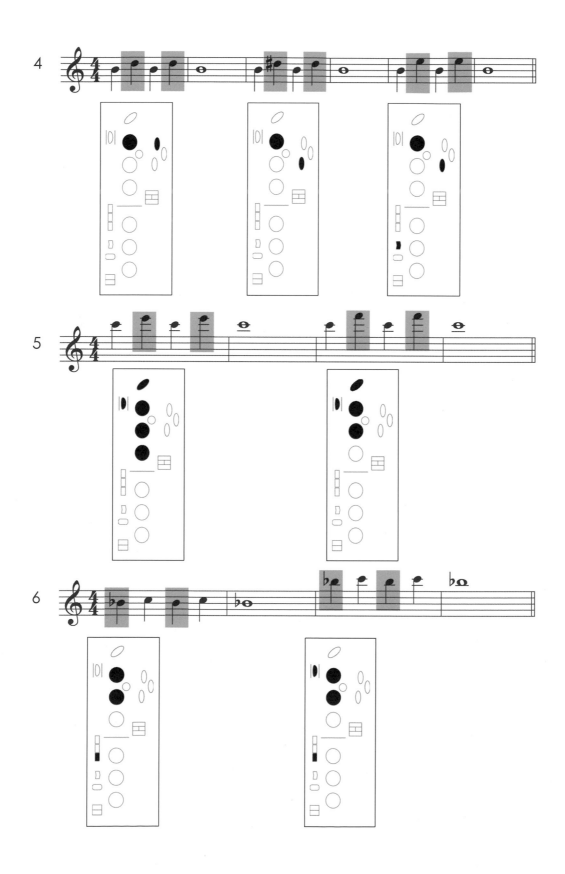

接下來的譜例，在色塊標示處試著利用
替代指法演奏。

C 大調琶音

1

F 大調琶音

2

土耳其進行曲

W.A.Mozart

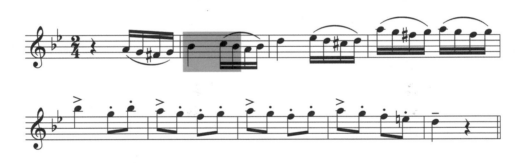

快樂的出航

豐田一雄

飛越彩虹

選自電影 "綠野仙蹤"

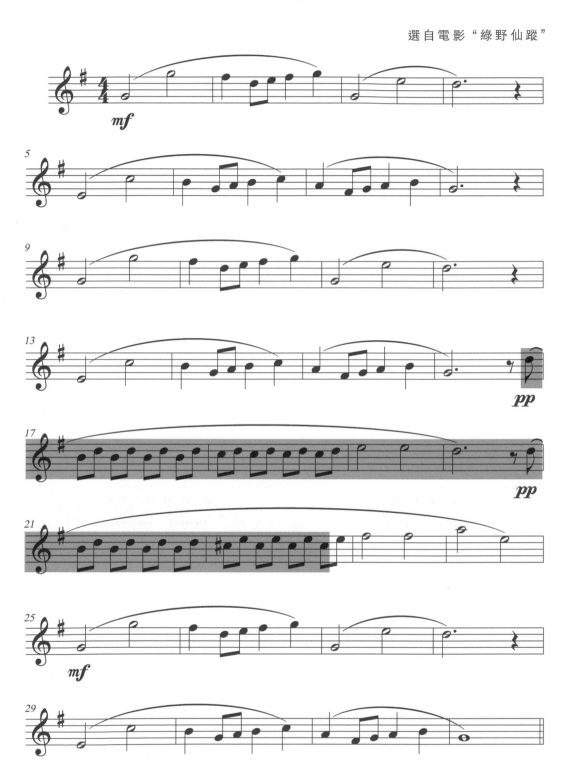

兩拍三連音有兩種思考模式：

1.

以二分音符 ♩ 為一拍， 就變成 ♩ 的三連音。

樂曲一開始以四分音符 ♩ 為一拍演奏時，遇到兩拍三連音，要想成

二分音符 ♩ 為一拍時要注意演奏速度。

2.

以四分音符 ♩ 為一拍，兩拍三連音 的結構可分析成兩組三連音加

連結線 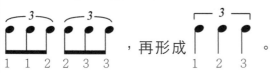，可以試著把三連音 想成

，再形成 。

試著利用四分音符為一個單位演奏下列譜例來熟悉兩拍三連音

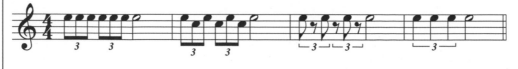

阿 根 廷 ， 別 為 我 哭 泣

選自同名音樂劇

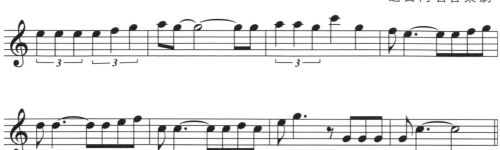

深 深 的 吻

C.Velazquez

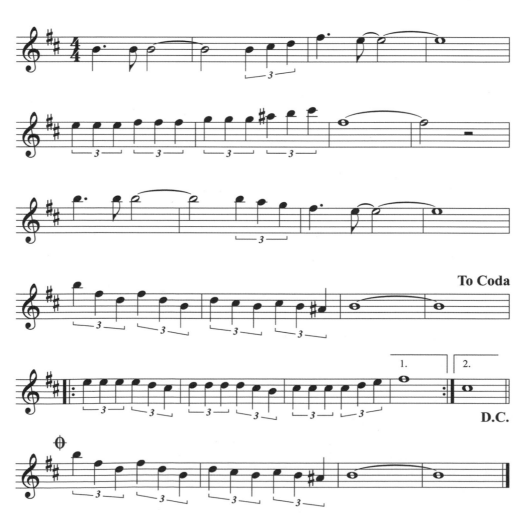

當我們經過一段時間的練習，與樂器越來越熟悉之後，會發現薩克斯風在音準、音色上面要做到平均穩定的控制是需要一些練習方法的。

在音色上，由於樂器管體的結構使然，高、低音域的音色、音量以及吹奏感有著明顯的不同，因此吹奏時需要十分注意嘴型的穩定控制，氣流速度的些微變化，讓每個音與音之間能更流暢，音樂線條更細膩，最重要的是打開耳朵隨時注意聲音上的變化。

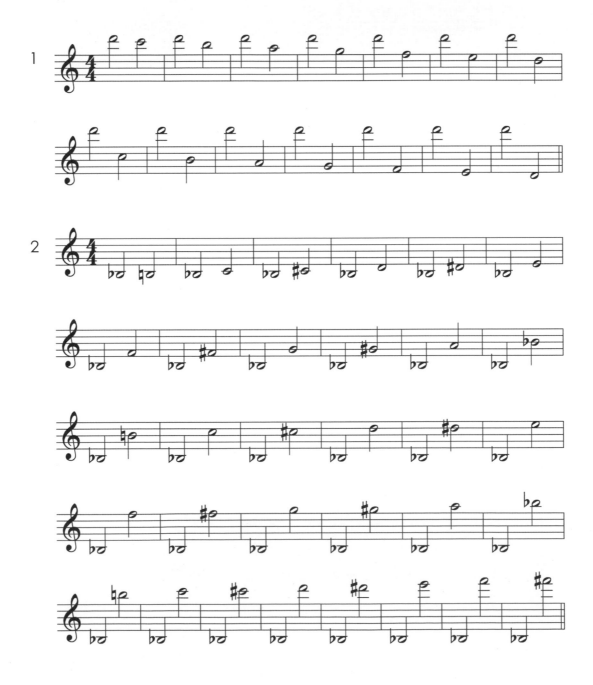

在音準上，我們可以利用在原本的指法上加、減按鍵來改變音準，讓音準、和聲更加和諧。

下列我們將常見的音準問題調整方式介紹給大家。

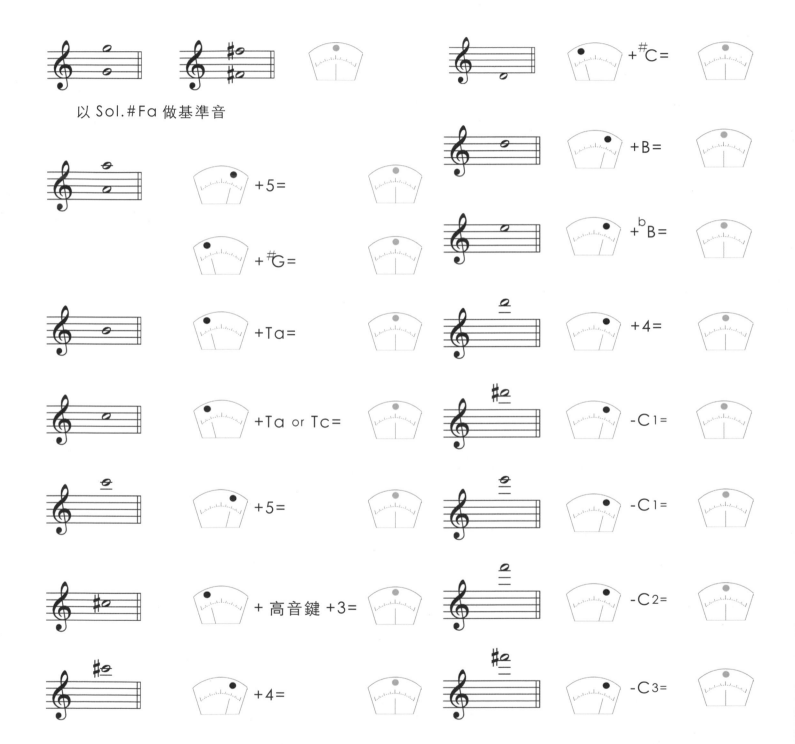

以 Sol.#Fa 做基準音

測試樂器：Selmer 802

阿 萊 城 姑 娘

G.Bizet

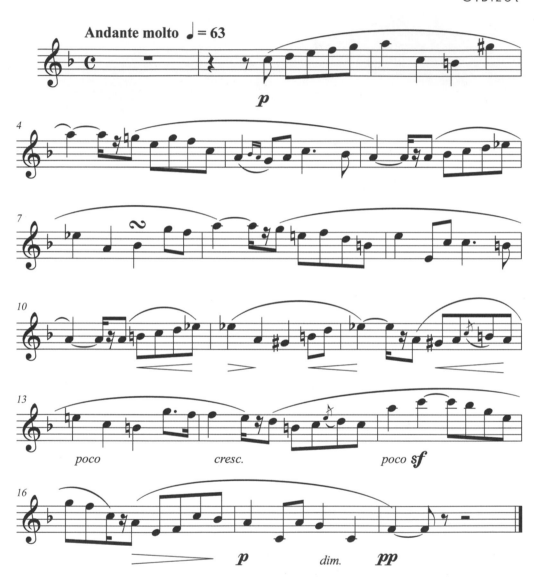

練習交響樂片段時，對於音準的要求非常嚴謹，
試著修正所有音準，確實做到譜上所有記號。

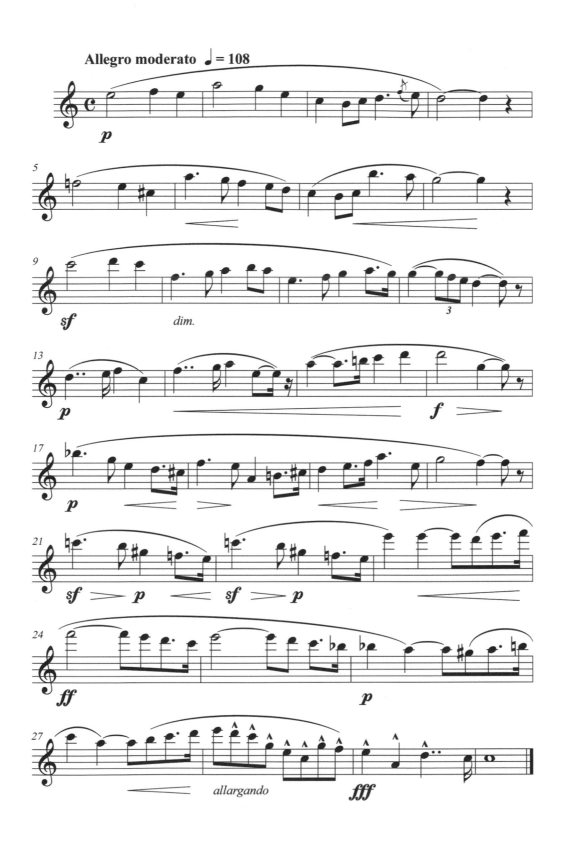

抖音控制：利用下牙齒或是下巴些許往下拉再迅速回到正常
位置來產生抖音效果。

注意：必須先穩定、持續的送氣，再平均的控制抖音的震幅。

使用時機：在音符較長的情況下，使用抖音來增加聲音色彩。

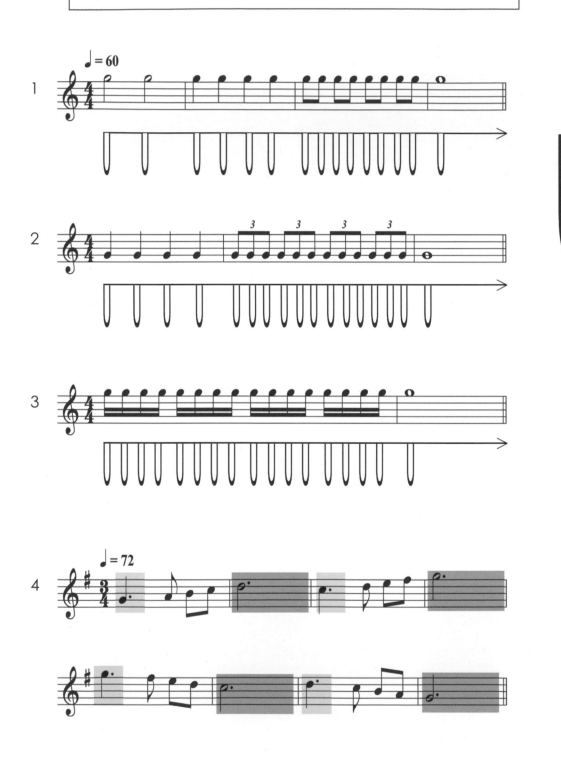

在色塊上使用抖音，熟練後可以利用不同大
小的震幅來表現抖音。

G 弦之歌

J.S.Bach

表情記號：利用樂譜上的記號，賦予音符不同的輕重長短，讓音樂的詮釋能夠更豐富，如同講話時的抑揚頓挫。

利用圖形及發音來分辨不同的表情記號

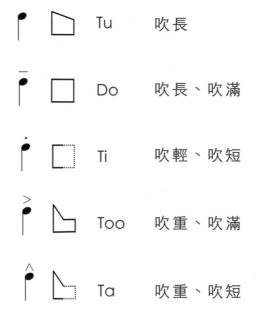

乒乓碰

L.Anderson

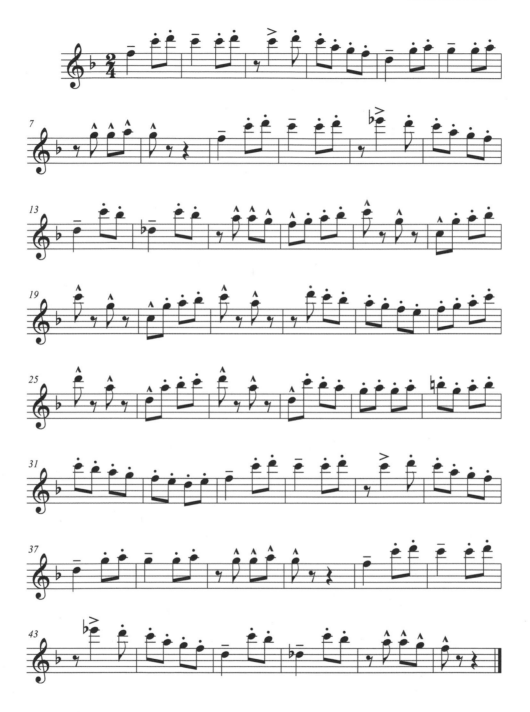

化 妝 舞 會 探 戈

G.M.Rodriguez

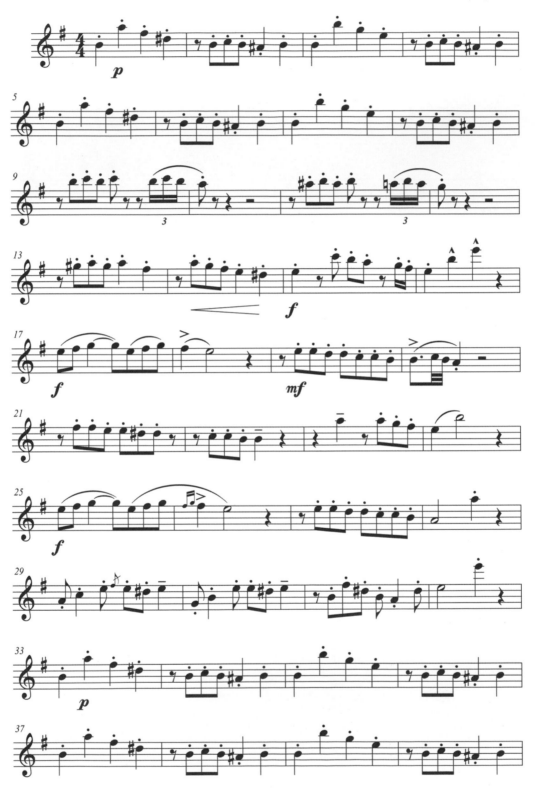

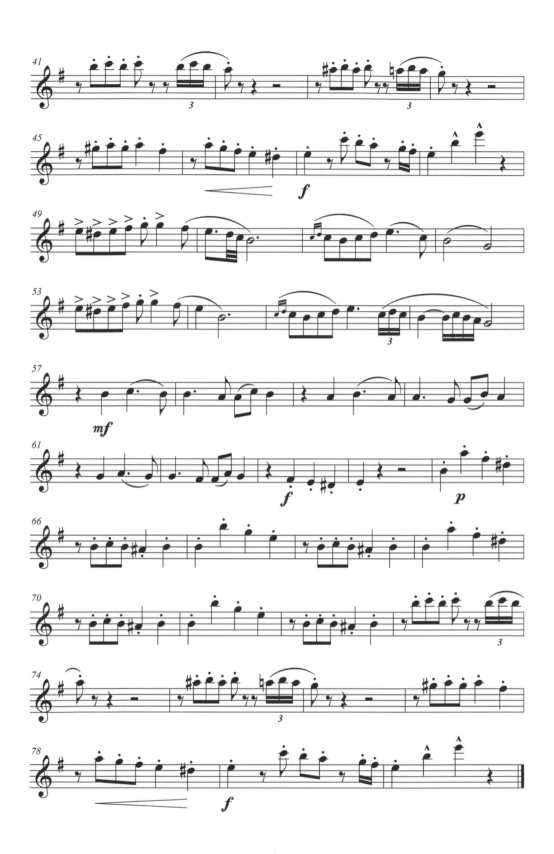

Swing 是爵士樂中常見的音樂風格，利
用重音落在反拍上的節奏感，以及音符長
短搖擺的演奏，讓音樂產生特有的律動。

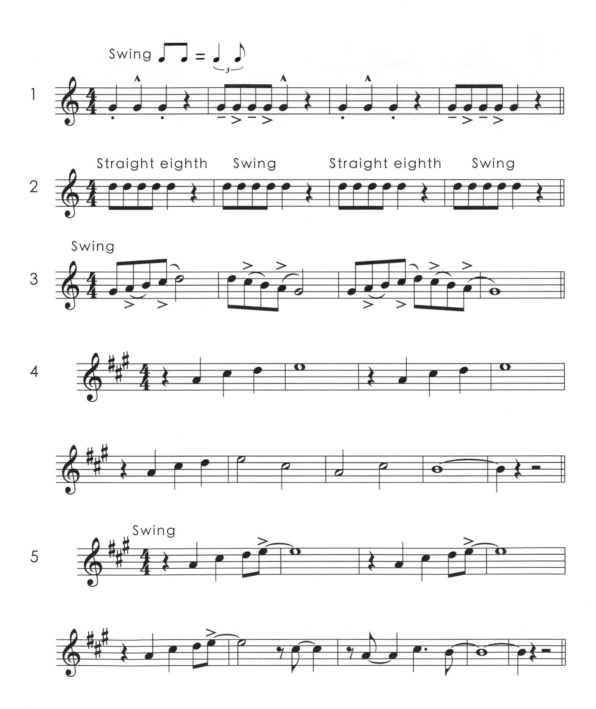

好 興 致

G.Miller

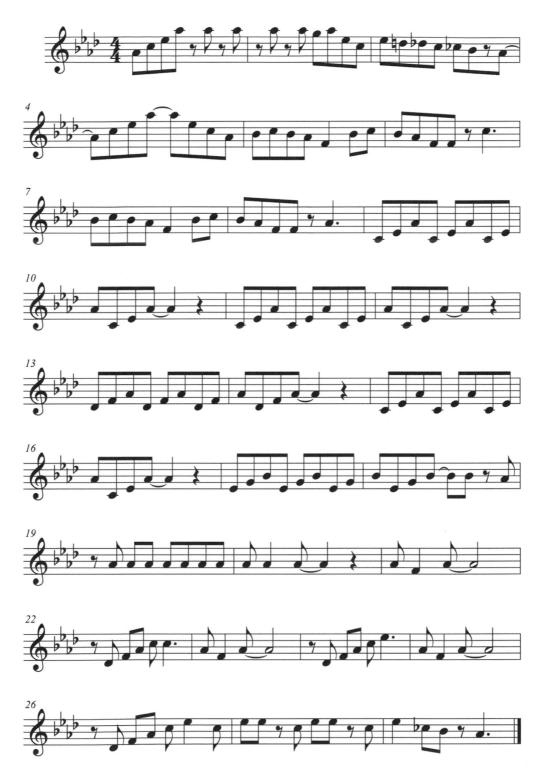

搭上 A 線列車

B.Strayhorn

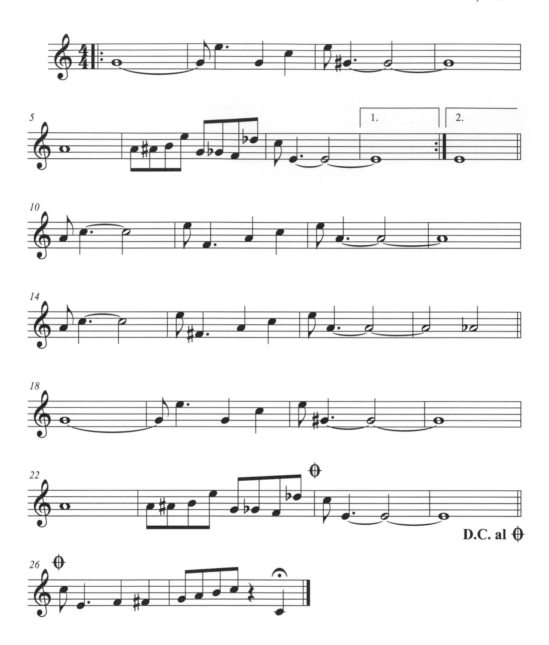

秋 葉

J.Kosma

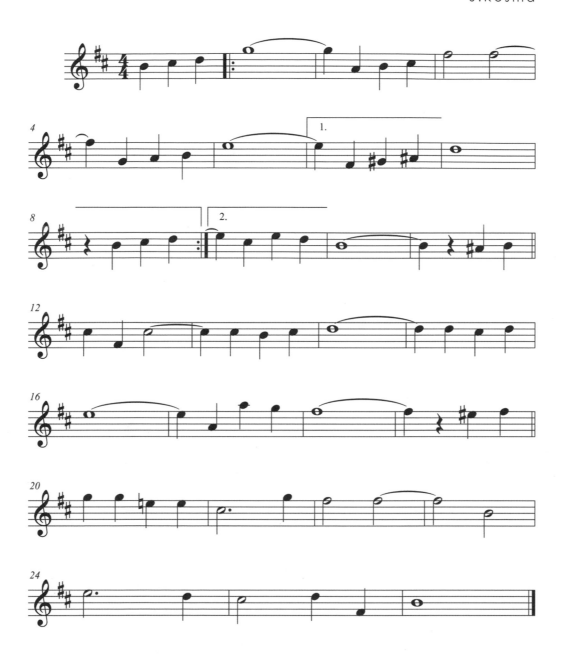

可試著改變節奏與輕重，詮釋不
同的搖擺風格。

泛音

我們吹的每一個音，都是由一個基礎音和它的泛音們組合而成，例如中音薩克斯風的最低音 bB，
我們聽到的 bB 為基礎音，實際上還含有他的泛音（參考下列譜例）
薩克斯風的一個特別之處是：我們可以透過氣或口腔內的改變，按著低音 bB 的指法，單獨將這些
泛音吹出來。實務上低音 bB-D 可以吹出多個泛音。此外，高音鍵也是利用泛音的原理，使第一
個八度跳到第二個八度。

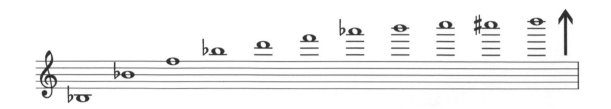

超高音

超過樂器最高音以上的音，就稱為超高音，利用一些
指法搭配控制泛音的技巧可以將超高音吹出來，因為
已經超過樂器的音域，要將這些超高音吹出需要一些
方法和技巧，且演奏者需要具備良好的樂器控制力。

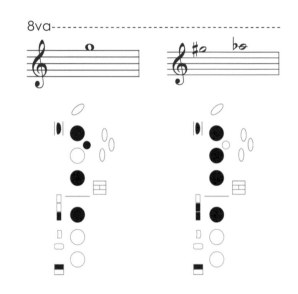

複音

透過一些指法，能同時發出不同的音高，來達到特別
的聲音效果，市面上有書籍將找出來的複音指法集結
成冊，有興趣的讀者可以參考，下列附上幾個較容易
吹奏出來的指法讓大家嘗試：

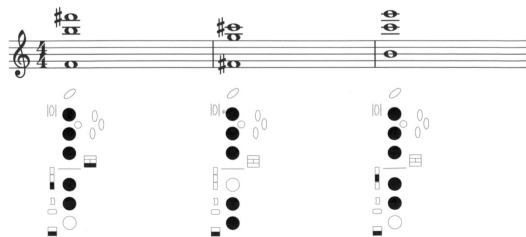

滑音

薩克斯風的吹嘴能發出不只一個音高,在良好的練習後大約可以往低音吹一個八度,以中音薩克斯風為例可以吹出 C 調樂器 (例如鋼琴) 的 C B A G F E D C 下行音階,若將這個的控制方式套用在某些音,就可以讓音下滑三度至五度,滑音的使用方式就是先吹出較低的音高再滑至正常的音準。

Note: 利用舌頭位置與氣的方向 (藍色箭頭) 來改變音高。

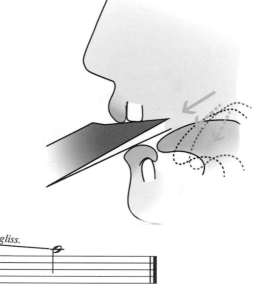

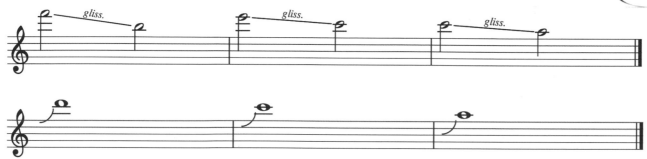

彈舌 (slap tongue)

舌頭貼著竹片 (舌頭形狀中間下凹像碗狀),吹氣的瞬間舌頭離開竹片回到正常的位子,發出類似撥弦的音效,也可以想成是貼著竹片然後發出ㄊ的氣

喉音

當我們吹樂器時,同時對吹嘴發出嗚的音,就會使樂器發出一個震動的音效。

Subtone

正常吹奏時,下唇會給竹片維持一個穩定的壓力,subtone 的吹奏方式則是讓下唇幾乎離開竹片的感覺 (實際上還是有接觸),這種演奏方式適用在低音域才會有明顯的效果 (聽起來沙沙霧霧)。

Note:

1. 可內收一點下巴來減低下唇的壓力。改變的角度和動作請以微調慢慢找出吹奏感,動作不宜太大。
2. 上牙齒離開吹嘴。

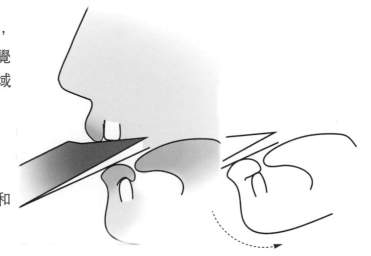

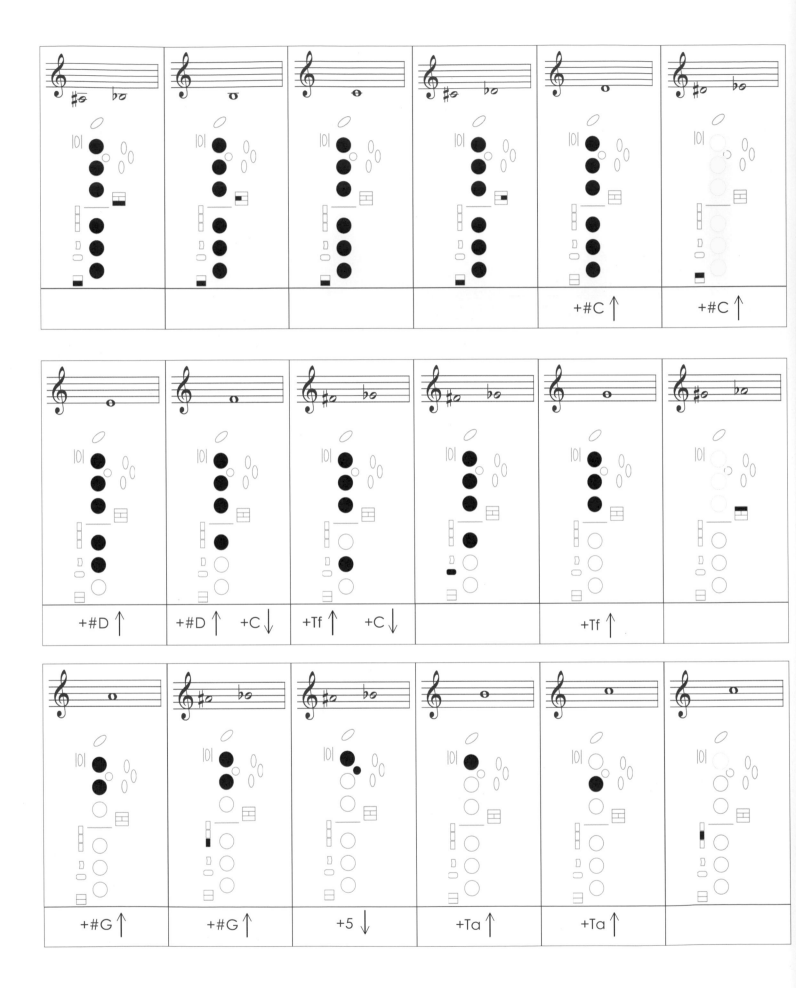

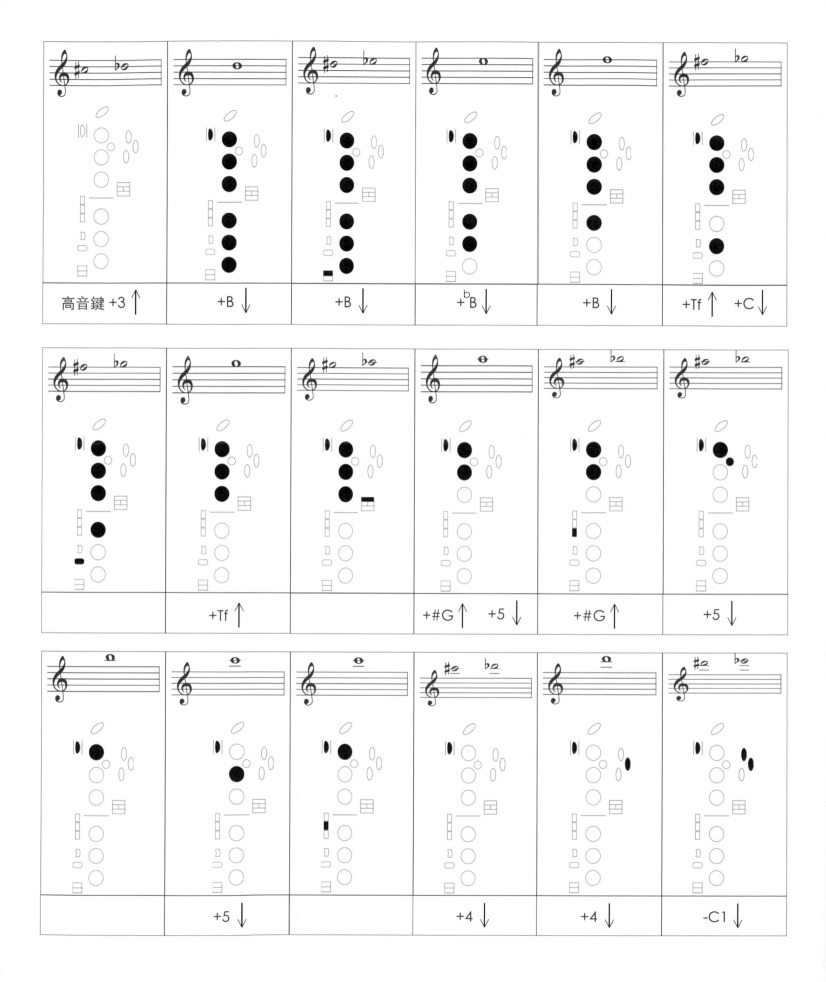

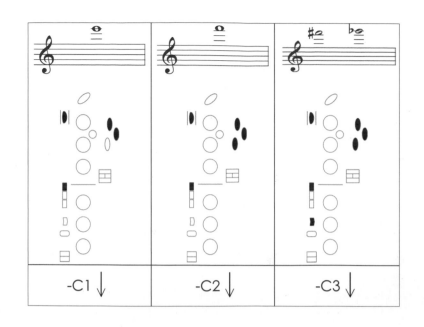

+ - 鍵可改變音準

當音符上方出現8va，此處需
高一個8度演奏

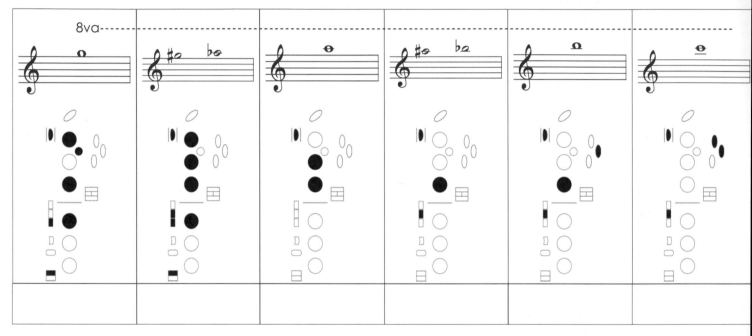

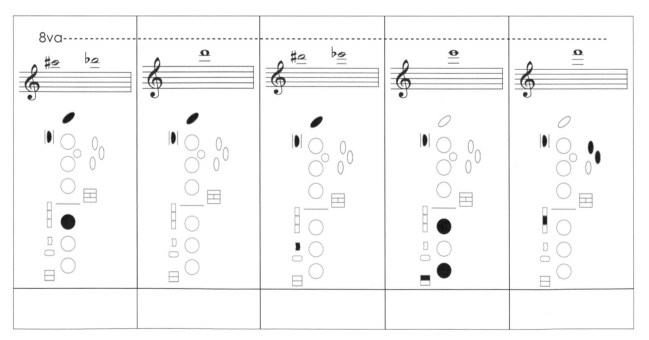

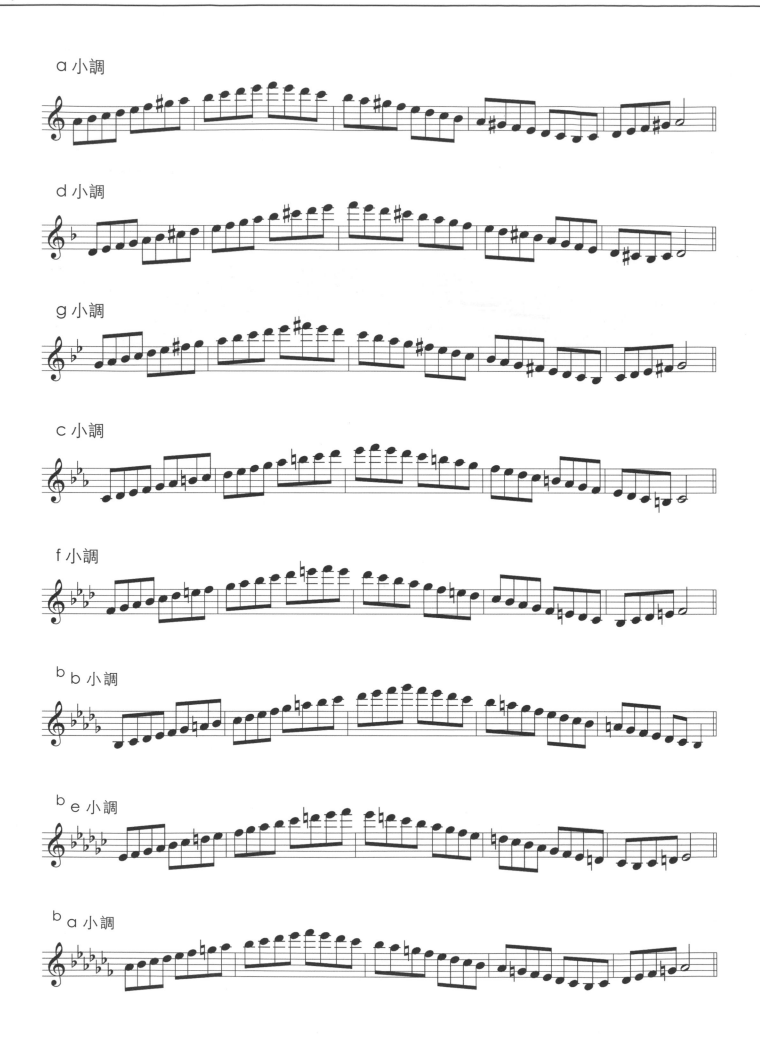

a 小調

d 小調

g 小調

c 小調

f 小調

ᵇb 小調

ᵇe 小調

ᵇa 小調

e 小調

b 小調

#f 小調

#c 小調

#g 小調

#d 小調

#a 小調

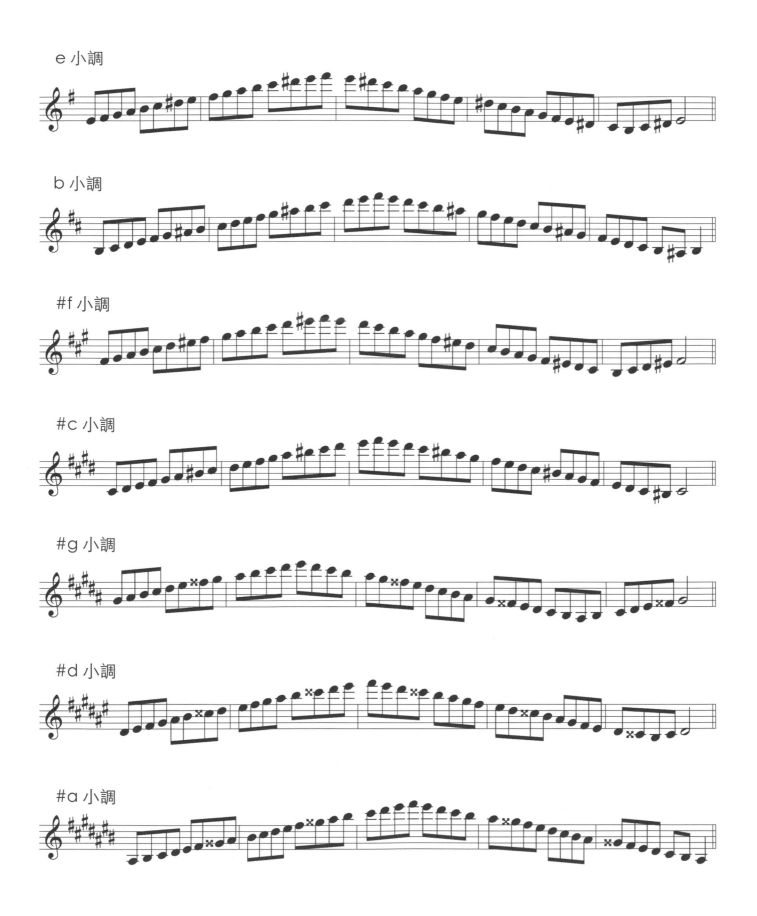

C'EST LA VIE

SAXOPHONE BOOK 2
薩克斯風 基礎教材 2

作者	程森杰 / 陳柏璇
樂譜製作	曾書桓
美術編輯	曹瑋軒
出版者	程森杰 / 陳柏璇

代理商	白象文化事業有限公司
地址	401 台中市東區和平街 228 巷 44 號
電話	04-22208589

ISBN	978-957-43-8074-9
初版	2020.09

定價	新台幣 360 元